JN316415

写真・文　鈴木育男

なつかしの昭和時代

国書刊行会

目次

はじめに	5
赤提灯・裏街の詩	7
たまご屋さん	18
スケート場	20
嫁入り風景	22
東京駅前がXアベニューに	26
先を急ぐ駅前の通行人	30
進駐軍	32
外車	34
東京駅の輪タク	36
赤帽さん	38
かつぎ屋さん	40
日曜クイズ	42

東京亀戸天然温泉	46
もんじゃ焼き屋	52
日本橋	56
はとバス	58
東京駅前の靴磨き	62
上野	64
上野駅界隈坂道	68
横断歩道（上野駅近辺）	71
自動車	72
電線に引っかかった凧（上野）	73
下谷のまつり	76
雨の茶屋（上野公園）	82
台東区役所前で野球	86
金龍山浅草寺（浅草）	88
雨のメーデー	92

紙芝居	96
街中での葬儀二景	100
武蔵野市吉祥寺 ハモニカ横丁	102
島四国のお遍路さん	108
戦後婦人会旅行 町内会で海へ※	116
東北の冬	118
こども	128
昭和30年代の日常断章	132
紀元2600年祝賀※	138
戦時中※	140
戦時中と終戦直後の中学校※	146
ニューヨークのデモ※	150
野口英世先生※	154
おわりに	156

※印は父、鈴木らかん清作撮影

はじめに

私の写真は学生だった昭和30年頃の撮影が多い。その頃は戦争の後遺症で世の中がまだ雑然としていた。しかし神武景気をきっかけとして、混沌時代から高度成長へ移り変わってゆくのもこのころからで、日本人の復興建設意識が高まってきた頃であった。

思えば昭和時代は、戦前〜戦争〜戦後の疲弊と復興〜神武景気〜オイルショック〜などと変遷起伏があって、変化の面白さがあった時代であったと言える。

そういう時代の変動期に、写真機を持って歩けたことは幸いであった。

近頃は、肖像権やプライバシー問題がやかましくなって、街で人の顔を気軽に写せなくなってしまった。しかし、私が写すことに夢中になっていた昭和30年頃は、赤帽さんや輪タクのおじさん、かつぎ屋さん、温泉でくつろぐ街の人たちにカメラを向けても何も言われない、むしろ口元が緩み「とてもおだやかな時代」「とても撮影しやすい街」であり、ぬくもりのある世界だった。

しかし世の中がこんなに変化するとは予想もしていなかった。そうとわかっていれば、もっとしっかり撮影しておくべきだったといまにして思う。ともあれこの時代に切り取った光景は　いまではさかのぼって見ることのできない風景で、見飽きすることがない。

赤提灯・裏街の詩

武蔵野市吉祥寺駅前
昭和32年撮影

この写真の店は、屋号「音羽」という小さな店だ。ハモニカ横丁西の通り、いまは武蔵通りと呼ばれているが、この頃はツバメ通りと言っていた。その路地には赤提灯が軒並みぶら下がっていた。そこに住むご一家に焦点をあててみた。

間口一間ほどの住居兼居酒屋

優しいお母さん

気を付けてよ！

行ってらっしゃーい！

9

歯みがき終わったよ〜

梯子を登って二階へ

となりの洗濯物もすぐ近くに

夕方になると赤提灯を出す。灯を点せば営業開始

この音羽の女将・野村さんは、平和通りの私の写真店の隣にあった梅渓堂書店の店員さんだったが、独立して「音羽」の女将になったのだ。ご主人とは別れたようだった。野村さんとは前からの知り合いだったので、応援の気持ちもあって私は父親とよく飲みに行っていた。そんな関係で、昭和32年にお願いしてルポルタージュ形式で、踏み込んだ撮影をさせてもらうことができた。

正司君と妹の由美子ちゃんという二人の子供がいて、この狭い飲み屋の2階に住んでいた。昭和31年の経済白書で「もはや戦後ではない」と宣言されたが、ここにはまだ立派な戦後が残っていたのだ。

この写真を撮影してから4〜5年ほど経った頃、無理がたたったのかお母さんは白血病で亡くなってしまった。そしてその後二人の子の行く方は分からなくなった。

平成13年に、私は最初の写真集を自費出版した。その写真集に、この「音羽」の組み写真を載せた。

最後に会ってから、三十年以上経った或る日、突然お兄さんの正司君が私を訪ねてきた。ごま塩頭になっていて、東京北区で、介護施設の運転手をしていると話していた。妹の由美子ちゃんも埼玉県蕨市でヘルパーとして働いているという。

写真集を食い入るようにじっと見ていたが……「おかぁさ〜ん……」と、ポロポロっと涙をこぼした。亡くなった優しいお母さんと、まさかここで出会えるとは思っていなかったのだろう……私も胸がいっぱいになった。

路地夕景。早くもお客様ご来店

只今開店準備中

たまご屋さん
昭和60年

ここは吉祥寺の鶏卵(けいらん)専門店で、山本さんのお店だ。卵屋さんだけに名前も、山本キミさんという。当時卵はパック売りの時代に入っていたが、山本さんはたまごを一個でも気持ち良く売ってくれた。たまごを新聞紙につつむ手際が良く、しかも人情味があって愛想が良かったので、人気の卵屋さんだった。

スケート場
昭和30年6月撮影

その頃、東京にはここ後楽園アイスパレスしか室内スケート場はなかったと思う。その後、新宿や池袋などにも開設されて、若者たちが健全な汗をかいた遊び場だった。戦後の東京のスケート場として、この写真よりも前の記録は眼にしたことがなく、戦後最初の室内スケート場ではなかったか。

健全な遊び場、室内アイススケート場

接触しないように時計回りで滑る

嫁入り風景

昭和32年

埼玉県川口市で撮影した「嫁入り」の風景である。花嫁さんがご近所に挨拶回りで回っていた。きれいなお嫁さんを見ようと、付近の人たちがぞろぞろ付いてくる。下駄履き、割烹着のおかみさんが多い。道路は砂利道、道路端にはドブが流れていて、歩くところには板が敷かれている。おしめなどの洗濯物が干されているのが見える。薪が積んであるところは薪や炭の販売店だ。肩寄せ合って生きていた昔の街並みがあたたかい。

美しい花嫁さんの幸せを祈りながらシャッターを切っていた。

美しい花嫁さん

ご近所の人たちに見守られ、お母様の介添えで、しずしずと歩を進める花嫁さん

見物の人たちは白い割烹着に下駄履きの人が多い

おしめも干されている旧式の
街並みが、何ともあたたかい

砂利道の路地に、
お迎えの外車が来た

出発するまで車の周りを離れない人たち

東京駅前が
Xアベニューに
昭和29年

昭和20年8月、日本は戦に敗れ連合国軍に占領された。この進駐軍の日本占領は、サンフランシスコ講和条約により昭和27年に一応終結する。

この写真は、昭和29年暮れの東京駅前である。東京駅中央口からまっすぐ皇居に向かう大通りは、現在「行幸通り(みゆき)」と呼ばれているが、当時は占領時代の名残が残っていて、Xアベニューという標識が立っていた。

昭和29年　東京駅前風景（東京駅前にあった運輸省より撮影）

東京駅前はXアベニューであった

夕暮れのお堀端の通り（現在日比谷通り）はAアベニューと読める。この交差点から二重橋方向へ行く通りはYアベニューであった。

先を急ぐ駅前の通行人
昭和29年

当時の東京丸の内側、駅前風景である。レンガの駅舎の前を都電が走っている。日本人の勤勉さの表れか、通行人はみんなせわしなく歩いている。

交通安全の標語で「せまい日本そんなに急いでどこへゆく」と広く喧伝(けんでん)されたことがあった。
昭和29年はまだ心にゆとりがなく、何故(なぜ)か先を急いでいた感がある。

進駐軍
昭和29年

東京駅前は多くの連合国軍、進駐軍関係者が、颯爽と歩いていた。「入るべからず」の看板には、「郵船ビル管理将校」と書かれていて、この辺りはまだ米軍管理下にあることを示している。

ベレー帽はどこの国の軍人だろうか

帰国を急ぐ米兵

「此ノ駐車區域ニ無用ノ者入ル可カラズ・郵舩ビル管理將校」の看板が銀杏(いちょう)の木に打ち付けられている

33

外 車
昭和29年

アメ車とも言われていたピカピカの外車がずらりと並んでいた東京駅前は、駐留外国人たちが自由に停められる無料駐車場になっていたのである。戦後9年にもなるのに東京駅前の地面は、水たまりのある砂利道というのもおどろきだ。これも爆撃された東京駅の修復に手間取っていた現れであろう。

水たまりのある
砂利道
(東京駅前)

誰を待つのか
ピカピカの外車。
背景は修復された
東京駅

東京駅の輪タク
昭和29年

昭和29年東京駅前で客待ちをしている輪タク。リンタクと言われた自転車型人力車。現在でも東南アジアではシクロなどと呼ばれ、庶民の便利な足となって利用されている。こんなうす汚い輪タクに一体どんな客が乗るのだろうか。タクシーが2キロまで80円の時代に同じ2キロまで20円だった。この輪タク風景をいま見ると、日本とは思えない光景である。

中央の看板に、構内タクシー・改正料金2キロまで80円と書いてある

ただいま輪タク点検、お手入れ中

客待ちしている輪タク

赤帽さん
昭和29年

お客さんの重い荷物を電車から車まで、あるいは車から電車まで有料で運んでいたポーター。地下足袋のようなものか黒の革靴を履き、濃紺の上着に赤い帽子を被っていたことから赤帽と呼ばれた。日本全国の主要駅に常駐していたが、キャスター付のスーツケースが増加したことと、宅配便の普及などで、旅客が持つ手荷物の分量が少なくなったため、鉄道駅で赤帽が常駐することは無くなった。

写真は、所在なく客待ちをしている東京駅の赤帽さんたち。

客待ちで退屈している赤帽さんたち

かつぎ屋さん
昭和29年

地方の物産、主として米、麦、いもなどの食料を背中にかついで東京の消費者に売りに来ていた行商の女性たち。配給では足りない命の糧を、産地直送で運んでくれていたのだ。この写真の人たちは千葉あたりから来た人たちであろう。絣の着物にもんぺ姿である。下駄履きの足の指を見ると指が開いている。革靴で歪曲されたいまの人たちの足指と違って逞しい。農産物が入った大きな背負い籠籠に黒い布をかぶせて運んでいたこの人たちは、当時カラス部隊と言われていた。

素足に下駄履き、足指は逞しく健康的である

カラス部隊と言われていた「かつぎ屋」さんたち。正面は東京中央郵便局

日曜クイズ
昭和31年

昭和31年5月、読売新聞社が「日曜クイズ」の掲載を開始した。日曜日ごとに出されるクイズに、内容は忘れたが当時としては破格の懸賞がかかっていた。それを目当てに大衆の好奇心が盛り上がり、受付の各地郵便局、中でもここ東京中央郵便局には一刻も早く応募しようと大勢の人が押し寄せた。この読売新聞が先鞭をつけたのをきっかけに、新聞・雑誌のクイズ掲載がブームになっていくのである。異様な熱気であったが、緊張を強いられた戦争を経た反動か、いま考えるとなんとも平和な光景だったと言える。

郵便局内は静かな熱気が漲っていた

漢和辞典を
持ち込む人も……

郵便局の外にも人が溢れていた

記入する場所がなく、壁にハガキを押し付けて解答を書いていた

早くハガキを出そうと窓口に押しかける人たち

東京亀戸天然温泉

昭和31年

東京の下町、亀戸駅前に湧き出した温泉は、当時一日100円の大衆娯楽温泉場で、民謡温泉とも呼ばれ大人気であった。
湯は赤茶色で、洗っても手ぬぐいに色が染み付いてしまった。風呂からあがった人たちは、2階の大広間演芸場で、自由にのんびり過ごすことができる。歌う人、踊る人、飲む人、寝る人。ここは、すべてのしがらみから解放された人たちのパラダイスであった。

踊りを披露するおじいさん

上手だねぇ～と拍手

46

感心して舞台に見入る観客

湯あがりの一杯は最高です

鼻がますます上に……

豪快に一升瓶から茶碗酒

アルマイトの弁当箱にご飯を詰め込んで

お国自慢の民謡を唸る人

ちょっと気になる
内緒ばなし……

もんじゃ焼き屋
昭和33年

ここは東京中央区佃島。佃川に架かる佃橋。佃橋と書かれた親柱を店に取り込んでいる明らかな違法建築の建物が、この写真の「もんじゃ焼き屋」である。

当時のもんじゃ焼きは、駄菓子屋が商いをしていることが多かった。こどもたちは自宅では許されない料理が、ここでは自分で好きなようにできるので喜々として楽しんでいた。鉄板の上に水で溶いたうどん粉を流し、焼いてソースをかけ、味をつけて食べるという、東京下町を発祥の地として流行った庶民の食べ物だった。

店内に「佃橋」の親柱が取り込まれていた

この店はもんじゃのほか焼きそば、さかまんじゅう、玄米パンなども売っていて、こどもたちに人気の場所だった

遊びの延長線上のもんじゃ焼き

佃橋のたもとのもんじゃ焼き屋。後方の家並みも昭和の香りがする

ためしに玄米パンも焼いてみる

食べたいなぁ〜。じっと見つめる子

日本橋
昭和31年

当時日本橋の上を都電が走っていた。ここは東京中央区の日本橋川に架かる橋で、道路元標があり、日本の道路網の始点になっている。橋は平成11年に国の重要文化財に指定されている。しかし現在標識は、首都高速道路に覆われてしまっていてよくわからない。有識者会議の「日本橋川に空を取り戻す会」では、高速道路を地下に移設して、周辺を親水公園などに作り変えようという構想をまとめたが、莫大な資金が必要なことから、反対意見も多く難航しているという。

日本橋の大通りを走って渡る少女

満員の客を乗せて、
日本橋の上を都電が
走っていた

高速道路に覆われていない日本橋の空は広い

はとバス
昭和33年

住んでいてもよく知らないことが意外に多い東京。黄色い車体が人目を引いた観光バス・はとバスには、江戸名所めぐりや体験コースもあったが、一番簡単な半日コースにして乗ってみた。各地から来た人たちと一緒に、東京駅から乗車して、皇居二重橋、靖国神社などをバスガイドさんの笑顔の解説と共に巡った。前年に島倉千代子が「♪♪おっ母さん、ここがここが二重橋、記念の写真をとりましょね♪♪」と歌って大ヒットした。

はとバスを一旦下車して名所へ

ゆっくり皇居前を歩くご一行様

楠公像の前で、ガイドさんの説明に聞き入る

明るいガイドさんの説明に聞き惚れて

靖国神社でお祓いを受ける

休憩所でお茶を一服

二重橋では定番の記念撮影

東京駅前の靴磨き
昭和29年

道路はでこぼこ。路上電車が走っている。これの奥左端には靴磨きのおばさんが座っている。これが昭和29年の東京駅前なのだから復興未だし、いましばらくはがまんの時代だったことが理解できるのではないか。

雑然とした東京駅前。左奥に靴みがきのおばさんが座っている

62

正座して靴を磨くおばさんの後方に、"チンチン電車"と呼ばれた都電が走る東京駅前

上野　昭和30年

この頃の長距離列車は、蒸気機関車がまだ数多く走っていたが、電気機関車も次第に増えていった

蒸気機関車は、昭和40年代の終わり頃に終焉を迎える

蒸気機関車が焚いた石炭の煙が漂っている上野駅。
詩ごころがあればいい歌詞ができそうな、郷愁を誘う光景である

上野駅構内
駅構内の修学旅行生は、日立市から来た修学旅行の小学生たちだ。
東北方面からの玄関口と言われた上野駅。常に人混み状態で賑わっている。
石川啄木の短歌「ふるさとの 訛なつかし停車場の 人ごみの中に そを聴きにゆく」が
思い出される

上野行きの汽車と窓の乗客
上野行き三等車。車体に白で書かれた縦線三本がエコノミークラスの三等車を表している。これは郡山駅での撮影。
走り出した汽車の窓からせわしなく駅弁を買ったことがなつかしい。昔の汽車は心にしみるムードがあった

上野駅界隈坂道
昭和30年

重い荷物を積んだ荷車を押して、坂道を下っていく労働者。このころ人々は生き生きと、日本の早期復興の気概に燃えて、逞しく働いていた。

中国の駅といわれれば、そうかと思ってしまう上野駅

今ならトラックで運搬するような重たいものも、人の力で運んでいた

煙突からモクモクと煙が出ている。この煙には、硫黄酸化物・窒素酸化物などの有害物質が含まれていると思われるが、当時は、人々の健康より産業の活性化が優先されたのか「大気汚染防止法」が制定されたのは昭和43年であった

横断歩道 （上野駅近辺）
昭和32年

上野駅近くの大通り風景。横断は消えかけた白い線二本の間を歩くのである

現今はゼブラゾーンがはっきり引かれてわかりやすくなっているが、ずいぶん危険な横断だった

自動車

昭和32年

これは昭和32年の上野の風景である。見るからに燃費の悪そうな車が次々に走ってくる。
しかし懐かしく温かくて親しみのある車ばかりだ

デザイン・性能も年々変化して、遠くない将来、完全自動運転車（無人運転のコンピューター車）が大半を占めるようになるのかと思うと何だか味気ない思いがする

電線に引っかかった凧（上野）
昭和29年

上野の陸橋で凧揚げに興じる子どもたち。凧揚げに都合のいい風が吹いていて、みんなで凧揚げを楽しんでいた。やがて風向きが変わってきて、大事な凧が電線に引っかかってしまった。年長の子が電柱によじ登り、凧を外そうとしていたが、結局失敗に終わった。

年少の子はみんなに可愛がられていた

この橋の上は、付近に家や電線がなく、凧揚げに絶好の風が吹く。都会では珍しいあそび場だった

電線にひっかかった凧を外そうとするけれど……

うまく外れてくれないかな～。
心配そうに見守るこどもたち

下谷のまつり
昭和30年

神輿を仕切っていたのは全身刺青の男たちだった。威勢が良くさすが下町、本場の祭りである。ふんどし一丁の男もいて神輿が揉んで来ると近寄りがたい勢いがあった。

昨今の祭りは、揃いの半纏を着て担ぐようになっているが、中には掟を破る者もいると聞いている。ふんどしで担ぐのも規制されているが、中には掟を破る者もいると聞いている。

また、以前は女神輿の担ぎ手を募集しても水商売の女性しか集まらなかったが、いまは一般の女性たちが楽しんで担ぐようになった。男女混合で担ぐことも増え、地方から東京に出て学ぶ女学生が、思い出にと担ぐ例も多い。

毎年5月に行われる下谷神社大祭は、千年以上の歴史を持つ伝統行事である。
神輿の屋根のコマ札と、太い担ぎ棒の先端（ハナ棒）には「宮元」と彫ってあった

地元企業の職人さんたちか
……

この頃の掛け声は、「わっしょい、わっしょい」だったと記憶している

車道の上でしばし休憩。
自動車は通行止め。都電は最徐行で
運転していた

はだしの男も、ふんどし一丁の男もいた

見事な刺青の人

下町のみこしは威勢がいい

戦後10年、元気な日本復活の夏祭りだった

雨の茶屋（上野公園）
昭和33年

上野公園の茶店。この日はかなりの雨が降っていた。雨の日は休業である。こんな日はみんなで縫い物をする。新聞紙で型紙を作っている人もいる。ミシンはなく、針と糸で手際よく縫っていた。糸切り歯で糸を切っていたのも懐かしい。

こんな日は全員で針仕事

新聞紙で型紙を作る

大雨の日は商売あがったりだ

浴衣を縫っている小粋な女将さん

黙々とひたすらに手を動かす

むかしの人は手つきもあざやか

みんな着物の扱いに慣れていた

台東区役所前で 野球
昭和31年

街中の広場で野球をして元気に遊ぶこどもたち。ボールは軟式テニスのゴムボールだった。布切れを丸めた自製のボールもあった。当時はバットもグラブも持っている子は極く少なかった。

いい当たり！ホームラン！

プレーする子も
観客のこどもた
ちも皆真剣

打球は守備の間を抜けた

金龍山浅草寺（浅草）

昭和30年

東京名所浅草寺。ここは推古天皇時代（628年〜）からの名刹で、東京で一番古い寺である。仲見世通りは昔も今も参詣人や観光客が絶えず、いつ行っても活気があって楽しいところだ。

また、浅草寺や境内では年間を通じ、ほおずき市、針供養、三社祭、歳の市、花祭り、羽子板市などの恒例行事が開催され、情緒豊かな江戸の風情が醸し出される。

この香の煙を身体に付けると邪気が払われる。
頭に付けると頭が良くなる、肩や足腰に付けると痛みが快癒すると云われている

仲見世通り本堂前

病気の平癒を願って香煙を
身に付ける人々

下町風情が漂う子守の老婦人

修学旅行の女学生

外国人観光客も多かった仲見世通り

雨のメーデー
昭和30年5月1日

この日嵐の中のメーデーは神宮外苑で行われた。昭和27年5月1日には、皇居前に殺到したデモ隊と、それを阻止する警官隊が激突して乱闘になり、死傷者多数を出したいわゆる「血のメーデー事件」があった。これはその3年後の、当時の記憶がまだ生々しい時の写真である。この日は雨風が激しく、デモ隊の人たちはずぶ濡れ状態であった。足音高く蛇行するジグザグ行進こそ見られなかったが、いつどうなるか解らないデモ隊に、不安感を抱きながら撮影していたことを思い出した。

栖橋國武氏の「語り継ぐ出版労働運動史」より

昭和30年のメーデー当日は嵐であった。会場は神宮外苑であったが、激しい雨と風に洋傘は壊され、会場は泥んこの海と化していた。そんな中でメーデーは行われた。

黙々と歩く一団

92

千駄ヶ谷あたり、後方に国鉄中央線の線路が見える

大きな赤旗が雨に濡れて

シュプレヒコールも湿りがち

この時、学生のひとりに、カメラを奪われそうになった

近頃の明るいメーデーと違って、その頃のメーデーは、何か不穏(ふおん)な空気が漂っていた。

紙芝居
杉並区西荻窪南口
昭和29年

お菓子を食べ終わる頃、紙芝居が始まる。
幕間のひととき

砂利道の路地裏によく来た紙芝居のおじちゃんは、絵を見せながら、絵と一体となって芝居を演じる役者だった。「黄金バット」「月光仮面」「鞍馬天狗」などが定番の演し物だ。ドキドキワクワクしながら聞いているこども達。

水飴、ニッキ、するめ、着色したゼリーなどの駄菓子を買ったこどもは、優先的に前の方で観ることができた。

昭和二十～三十年代、こどもたちの娯楽の主役だった紙芝居は「路地裏の文化」だったと言える。

駄菓子を買うのも大きな楽しみだった

砂利道に下駄履きも
時代を象徴している

③ひとりで何役もこなす役者だった

① 紙芝居のおじちゃんは……

② 声色を巧みに操って……

街中での葬儀二景

昭和30年

最近は葬祭設備の整ったお寺や葬儀場で行われることが多く、自宅や商店街の中での告別式はほとんどなくなった。
写り込んだ、リヤカーも頑丈で、実用本位の自転車も時代を現している。オートバイに乗っている人のチョッキやハンチングもなつかしい。

近頃みかけなくなった、町の中での葬儀

若い喪主を含めて、ここに写っている大人は現在全員鬼籍(きせき)に入ってしまった。
月日の経つのは早く、無常を感じる

このような写真の掲載に迷いはあったが、葬儀の形態が多様化している昨今、
消えかかっている商店街での葬儀風景は記録しておくべきであろうと考えた。

武蔵野市吉祥寺
ハモニカ横丁
昭和41年・57年・60年

武蔵野市吉祥寺北口駅前のマーケット。この辺りは戦後ヤミ市になり、現在ハモニカ横丁といわれて賑わっている。
ここには小さな店百軒ほどが狭い地域に肩を寄せ合っていて、ちょうどハモニカの吹き口みたいだということから、その後ハモニカ横丁というおしゃれな名前になった人気のスポットである。

ハモニカ横丁西端の通り－武蔵通り－（昭和57年）

仲見世商店街は、駅に一番近いハモニカ横丁入口（昭和57年）

路地の狭さは、昔も今も変わらない

この魚屋は上質の魚を扱っているので評判だった

赤提灯の店からは、民謡がよく聞こえてきた

ハモニカ西通り－武蔵通り－（昭和41年）
向かって左の八百屋は現在、行列の絶えないメンチカツの店になっている

　当時近くに住んでいた文芸評論家の亀井勝一郎氏が「ヤミ市」を「ハモニカ横丁」と命名したと言われている。明るく楽しそうで、吉祥寺にふさわしいネーミングであった。

白菜をうずたかく積んだリヤカーを、昔はよく見かけた（昭和41年）

のれん小路の居酒屋

美人女将の店の酒類は他の店より少し高目だった（昭和60年）

狭い店の二階を、住居や倉庫として使用している店もあった（昭和60年）

　戦後しばらくは、物価統制も行われていた配給時代で、食べ物がなく、みんな生きるのがやっとだった苦難の時代だった。私はあかざの若葉やサツマイモの蔓などをよく食べていた。

　そんな時、ヤミ市に行くと、お米をはじめ、砂糖、缶詰、バターやチーズ、ハーシーのチョコレートやキャンデー、ココア、チューインガム、ヌガーというものもあった。煙草はラッキーストライクやキャメルなどの洋モク。お酒やウイスキー類、匂いのいい石鹸、そして衣類も売っていた。欲しいものがずらっと並んでいたのだ。

　「ヤミ」という語感から、くら闇の怖さもあって、私はあまり中の方には入らなかった。私はまだ少年だったこともあったから……。

　私が入り込み始めたのは、「ヤミ市」から、いわゆる飲み屋横丁に変わって来てからで、よく飲みに行っていた。

　世の中の変化とともに、ヤミ市も少しずつ変わっていった。

島四国のお遍路さん
昭和32年

弘法大師空海との心のふれあいを通じ、精神の浄化、健康、家内安全、商売繁昌など、それぞれの安らぎを求めて、四国八十八ヶ所を巡るお遍路さん。そのお遍路さんが黙々と歩く崇高な姿を撮影したいものと四国を訪れたが、霊場巡りのピークは過ぎていて、なかなかお遍路さんと遭うことが出来なかった。小豆島に行けば会えるだろうという情報を得て、その足で小豆島に渡り、「へんろ宿」で待機していた。そこで幸いにも岡山県からのお遍路さんのグループに出会い、ご一緒させてもらうことができた。

小豆島には「島四国」と言われる八十八ヶ所の霊場があって、国指定の重要文化財も数多い。行程は四国霊場の約十分の一の小型版ではあるが、起伏の激しく歩きにくい山道があって、札所巡りは思っていたより厳しいものがあった。

そのお遍路さんのグループは、岡山の農家ご一行。矢納修明さんという年配のご婦人が先達さんであった。

108

美しい日本の風景の中、小径を辿るお遍路さんたち

山道は歩きにくい細道が多かった

危険な崖下を慎重に歩く

無人の札所も何ヶ所かあった

声を合わせて
経文(きょうもん)を唱える

ご朱印帳にご朱印をいただく

明るくて元気いっぱ
いのお遍路さん

次の札所へ……

疲れた時の一服はなんとも言えない（向かって左は先達の矢納修明さん）

風光明媚な小豆島

遍路宿でくつろぎの
ひととき

宿でも熱心にお経を唱える

早朝から遍路行脚へ出立

戦後婦人会旅行
町内会で海へ※
昭和25〜30年頃

戦時中は「欲しがりません勝つまでは」「足らぬ足らぬは工夫が足らぬ」などという標語で、なにもかも我慢させられた。そして戦後しばらくは、食料がなく着るものも不足した耐乏生活がつづいた。当然娯楽という娯楽は望むべくもなく、団体旅行は大きな楽しみだった。

東京見物の農協の団体か。後方のビル（向かって左）は、東京中央郵便局（昭和29年）

地方のご婦人たちが、エリ手ぬぐいで浅草寺詣り（昭和30年）

おんぼろバスでがたごと江ノ島へ……（昭和25年頃）※

家事から解放された一泊の旅行に、よそ行きの着物で参加する嬉しそうな婦人会の人たち（昭和30年頃）※

　戦後すこし経って、隣組の延長線上にある町内会や、統制経済で組織化された同業者グループなどの間で、ちょっとした旅行がブームになる。一時的にしろ、日々の家事労働から解放されるので、日帰りのバス旅行や、せいぜい一泊の団体旅行がとても楽しみで人々に人気があった。

　当時、中村メイコが歌うバスの歌が流行った。

♪ 田舎のバスはおんぼろ車、デコボコ道をがたごと走る

♪ まさにその通りよく揺れたバスの旅行だった。

東北の冬
秋田尾去沢、弘前、八戸、酒田
昭和31年3月

寒い東北の冬を撮影しようと、秋田県尾去沢の親戚を訪ねながら、松島、八戸、弘前、酒田などを回った。雪が降る中八戸や花輪、尾去沢ではちょうど朝市が開かれていて、日本の原風景とも思える素朴で生活力溢れる光景に胸躍らせながら撮影した。写っている大半はご婦人で、東北の女性は働き者の印象を強くした。

朝市風景

路上に店をひろげて客を待つ

小雪の舞う中、井戸端会議はつづく

何やら曰くありげな三人のご婦人

笑顔で野菜を売る農婦

漁師の母娘

竿秤で海産物を量る

屈託のない笑顔で声を掛ける

天秤棒で荷を運ぶ女性

藤の背負い籠も便利な運搬具だった

値切っている。豪華な毛皮のコートを着た女性

弘前

山形県酒田駅前

雪融けのぬかるみの中、客を待つ乗合馬車（青森県 弘前駅前）

吹雪の街

重い牛肉を抱きかかえる女性

学校帰りの子ら、背景は尾去沢鉱山住宅

仲好し雪ん子姉妹

こども
昭和29年

東京都三鷹市の風景。小学校3・4年生ぐらいの女の子が、男の子をおんぶしていた。かなり重いだろうに笑顔で子守をしている。昔は忍耐強く親孝行なこどもが多かった。

子守の子 −三鷹市新川− 昭和29年

雪ん子 －福島県－
雪が降っても、転んでも楽しい。元気いっぱい雪まみれの雪ん子（昭和31年1月）

海の子 －房総保田海岸－
（昭和31年頃）

素っ裸の男児が、スイカにかぶりついていた。房総の自然児である

日本橋路地裏　昭和31年
最近はさっぱり見なくなったが、以前は、こどもたちが路地裏で遊んでいる風景が
いたるところで見られた。めんこ、ベーゴマ、馬跳び、かくれんぼ、おにごっこなど。
女の子は、ゴムだん、縄跳び、花いちもんめなどでキャッキャと声をあげていた

お正月 －吉祥寺－　昭和13年※
お正月はこどもたちも晴れ着を着てよそ行きの顔にな
る。ポックリを履いている女の子もいる。学校に行って
いる男の子は金ボタンの学生服である

昭和30年代の日常断章

日本橋三越前
昭和30年

右手で割烹着(かっぽうぎ)のご婦人が宝くじを売っている。割烹着全盛時代だったのだ。「明后日限り当るぞ 前後賞付 参百萬圓」と書いてある。今なら一等1億円は当たり前、年末には10億円の夢を売る。当時は100万円でも相当のインパクトがあった。古い文字も時代を現していて興味深い。

宝くじ売りの苦学生　銀座 昭和30年

東京都宝くじを一枚100円で販売していた。一等は300万円であった。

その頃（昭和29年頃）、有楽町の駅脇にいた屋台の雑炊屋（ぞうすいや）は、一杯10円でとても美味だった。ある時食べた一杯のどんぶりの中から、梅干しの種が6個も出てきたのには驚いた。雑炊屋というより残飯（ざんぱん）を集めてきて煮込んでいた残飯屋で、まさにほんものの闇汁屋だった。

修学旅行の高校生
昭和32年

明石から四国に渡る船の甲板で、引率の先生を中心に、ハモニカを吹く生徒たちは何の歌を奏でているのだろう。ロシア民謡だったか……。

中央大学講堂 昭和30年

今も昔も入社試験となると緊張感が漂う。「東京新聞記者採用試験場」という立て看板が建っている。

三鷹市中原地区 昭和29年頃

肥桶から柄杓で汚物を撒いている。付近一帯には猛臭が漂っていた。田舎の香水だと言って皆笑っていた。この人糞は作物の生育に最高の肥料となったのだ。しかし、衛生面で問題があった。この農法で育った葉物野菜には、人体の中で発育する回虫の卵が付いていることがままあり、腹の中にミミズのような寄生虫が湧くのである。当時「虫くだし」と言われた下剤を薬局で買って時々飲んでいた記憶がある。

三鷹あばら家商店 昭和30年代

バラック飲食店。暖簾(のれん)に、アイスクリーム・軽食・中華そば・お酒などと書かれているなんでも屋。テレビが普及しだした頃。

波止場でデート

日が暮れた波止場風景。昭和30年代のデートは、行き交う船を見る波止場が最高の舞台だった。

紀元2600年
祝賀※

日中戦争真最中の昭和15年11月武蔵野町吉祥寺駅前の写真。皇紀2600年祝賀のお祭りがあった。若者たちは吉祥寺で当時唯一の神輿をかつぎ出し、大騒ぎした。11月10日には宮城前広場において内閣主催の「紀元二千六百年式典」が盛大に開催され、国民の祝賀ムードは盛り上がった。

しかし行事終了後に一斉に貼られた大政翼賛会のポスター「祝ひ終つた、さあ働かう！」の標語のように、祝賀行事を境に再び引き締めがあって、国民生活は厳しさを増していったのだった。

神武天皇即位の年を元年として、明治5年に制定されたわが国独自の紀元暦のことを皇紀と称した。

神輿の上に乗って大騒ぎ。お祝いムードは最高潮

皇紀2600年祝賀行事は全国各地で賑やかにとり行われた

戦時中

昭和16年

昭和十六年十月廿五日防空訓練終了記念

防空訓練記念写真

昭和16年10月、まだ太平洋戦争が始まる前なのに防空訓練が行われた。近々戦争が始まり空襲されると想定されたのだろうか。この記念写真は、掘った防空壕の上に並んで撮影した。

防毒面の子ら

こども達はおもちゃのガスマスクをつけて遊んだが、一体どうやって遊んだのか忘れた。
ガスマスクという言葉は敵性語だというので防毒面と呼んでいた。

祝入営。谷 太右衛門君

入営・出征

入営と出征の違いは、通知の方法が異なるという。郵送による通知で軍隊に呼び出され、軍事に就くことが入営であり、配達人が直接本人あるいは本人宅に手渡す呼び出し状が、赤紙または出征通知と言われたようだ。そして出征は戦地に行くことを意味していたという。

祝出征。伊藤行雄君

祝出征。堀内由太郎君

銃後守備隊　昭和19年頃

銃後の国土を護る人たちというと健気で勇ましいが、若者のほとんどは戦争に駆り出され、残った守備隊員は老人とご婦人たちだった。爆撃による火災を消火する火はたきや鳶口を用意し、バケツリレーによる水かけ訓練を何回も行なった。タスキには「防空群……」。看板には「防空群監視所」と書かれている。
「進め一億火の玉だ！」「鬼畜米英！」と檄を飛ばされ、敵が侵入してきた時のために、竹槍で突く訓練をした話を聞いたのもこの頃であった。

銃後を護る年寄りのいでたち

戦時中と終戦直後の中学校※

こうして戦時中昭和19年の写真と戦後昭和20年の写真とを比べてみると、わずか一年の差でありながら、雰囲気が全く違うのがわかる。戦後はまだまだ苦しい生活が続くのだが、戦時中の緊張感から解き放たれた明るさと、希望を見ることができるのである。

授業でプールに整列した中学1年生。やせっぽっちの勢ぞろいである。戦時中の食糧事情の厳しさがわかる写真といえる。全員坊主頭。各家庭で作り上げたとりどりのふんどしを締めている（昭和19年、戦時中の撮影）

この学校は創立早々ということもあって、運動場には石ころがゴロゴロ転がっている。全校生徒がハチマキ、ハダカ、ハダシだ。後方は建設中の武道場（昭和19年、戦時中の撮影）

この日は秋季運動会。全生徒で天突き体操をしている。もたもたしていると壇上の教官からビンタを食らった
(昭和19年、戦時中の撮影)

昭和20年、終戦後間もない頃の撮影

「自転車遅乗り競走」の写真。敵機からのカモフラージュのため、黒く塗られた校舎がまだそのままになっている。足場が組んであるところは以前教室があったが、焼夷弾（しょういだん）の延焼を食い止めるために取り壊した部分で、再建築のための足場である

「百足競走」。戦後に完成した武道場は白いままになっている（終戦後間もない頃の撮影）

「俵かつぎ競走」。米俵は一俵16貫目（60キロ）であるが、中学生の競走用は減らしていたかもしれない。石ころだらけのグラウンドで全員ハダシ。元気いっぱいである（終戦後間もない頃の撮影）

ニューヨークのデモ※

1920年、父鈴木らかん清作がニューヨークで写真スタジオを開き、人物撮影を生業にしていた時代は、アメリカ経済が隆盛を誇っていた。しかし、1929年10月のウォール街大暴落から始まって、世界大恐慌に発展してゆくちょうどその頃でもあった。

これらの写真は、ニューヨークマンハッタンのユニオンスクエアに集まったデモの様子である。

この頁の写真は服装と明るい雰囲気から1929年5月のメーデーの風景であろう。

一方、151～152頁の写真を見ると、かなりの数のユニオンが一斉に集まっている様子である。騎馬警官や警察のトップクラスまで出動していて物々しい。厚着の服装と重々しい雰囲気から、株大暴落後の1929年暮れか30年初頭のデモと思われる。撮影した鈴木らかん清作は、1930年10月に帰国の途についていることからも、その時期であることが特定できる。

150

151

ニューヨーク・ユニオンスクエア

騎馬警官と警備側の要人

帽子の時代
平穏な雰囲気から株の暴落以前の写真と思われる

野口英世先生※

1927年、ニューヨークのロックフェラー研究所で医学の研究をしていた野口英世先生がアフリカに出発される1週間ほど前、これらの写真を撮影した。お気に入りの1枚には署名がある。翌年アフリカ・ガーナで亡くなられたので、この写真が最後のポートレートになった。
ネガフィルムの大きさは8×10インチ（ほぼ週刊誌大）の大判で、密着プリントで仕上げている。

大火傷（おおやけど）の左手を隠している写真が多いが、これはその掌（て）が見えていて珍しい（野口記念館 談）

アフリカへ出発する直前撮影。少しお疲れの様子だった

154

下部にローマ字の署名と 1927 の文字がある

おわりに……

父鈴木清作は苦労して大正9（1920）年ニューヨークに写真スタジオを創設した。翌年らかんスタジオと命名、自らも鈴木らかん清作と名乗り、滞米16年間ポートレート写真家として生計を立ててきた。昭和5（1930）年暮れに帰国し、同39年吉祥寺で没した。

私育男は写真館の二代目として、時代の変化に対応しながら写真材料商組合に加入、DP業務、カメラ販売なども手がけ、戦後の危機を乗り越えてきた。

三代目観（かん）は、米国留学で得た知識を活かし、いち早くフィルム時代に見切りをつけた。つまり盛業中にもかかわらず、DP・カメラ販売を切り捨て、デジタル写真スタジオに特化したのだ。それが正鵠（せいこう）を得て現在業務を拡大している。らかんスタジオは間もなく創業以来100年になる。

◆　◆　◆

私の店は年中無休だったので、店に拘束（こうそく）されている時間が長かったが、その合間をみて、町の風景を撮影していた。撮り溜めた白黒フィルムは、カビが出ないようにと一斗缶（いっとかん）に入れて置いた。そのフィルムをこの度デジタル化してDVDに取り込み、それを私のパソコンに入れて分類し、この写真集にまとめたという経緯になる。

60年余りも眠っていた35ミリ白黒ネガフィルムを、今こうして発表できるのは、

- フィルムをデジタル化して整理できる時代になり、若くない私にもパソコンでなんとか分類保存できるようになったこと
- 医学の進歩や健康管理に関する的確な情報、豊富な食糧事情により命脈が保たれ、こういう時代まで生きられたこと
- 株式会社らかんスタジオとスタッフの協力があったこと
- 以前取材を受けた朝日新聞社高橋友佳理記者より紹介された、株式会社国書刊行会の強力なご支援をいただけたこと、が何といっても大きかった。

すなわち同社社長佐藤今朝夫様及び編集担当の中川原徹様が、これらの写真を評価され、出版してくださったのである。

このように複数の幸運が重なって、恐らくただのゴミになってしまう昭和のフィルムに、陽が射したと言える。

本書が苦しくも楽しく生きた戦後を偲ぶよすがとなれば幸いである。

鈴木育男

鈴木育男

昭和6年7月　東京に生まる
昭和29年3月　早稲田大学卒業
昭和31年3月　東京写真短期大学(現・東京工芸大学)卒業
昭和40年2月　有限会社らかんスタジオ代表取締役社長
　　　　　　現在(株)らかんスタジオ取締役会長
平成16年10月　東京都功労者表彰状及び銀杯受賞

出版
「ニューヨークらかんスタジオと鈴木らかん」出版
鈴木育男写真作品集 I
鈴木育男写真作品集 II「吉祥寺と周辺寸描」
鈴木育男写真作品集 III「中道通りの人たち」
鈴木育男作品集 IV「らかんスタジオ作品集」
鈴木育男写真集「うつりゆく吉祥寺」　ぶんしん出版
鈴木育男写真集 II「吉祥寺と周辺寸描」一部改訂版・らかんスタジオより出版

日本写真文化協会会員
日本写真著作権協会会員

父、鈴木らかん清作

なつかしの昭和時代

2016年11月25日　初版発行

写真・文　鈴木育男 ©

発　行　株式会社国書刊行会
発行者　佐藤今朝夫
〒174-0056 東京都板橋区志村1-13-15
TEL 03-5970-7421
FAX 03-5970-7427
http://www.kokusho.co.jp

製　本　株式会社ブックアート
印　刷　株式会社シーフォース
装　幀　真志田桐子

ISBN 978-4-336-06048-8

※複写・転載およびデジタル機器への取り込みを禁じます

JASRAC 出 1610984-601